ブレイクに

ぞうのエルマー 16
エルマーとおおきなとり
2008年7月20日　第1刷発行
2013年3月1日　第2刷発行

文・絵／デビッド・マッキー
訳／きたむら さとし
題字／きたむら さとし
発行者／落合直也
発行所／ＢＬ出版株式会社
〒652-0846 神戸市兵庫区出在家町2-2-20
Tel.078-681-3111　http://www.blg.co.jp/blp
印刷・製本／図書印刷株式会社

NDC933　25P　23×20cm
Japanese text copyright ⓒ 2008 by KITAMURA Satoshi
Printed in Japan　ISBN978-4-7764-0305-0 C8798

ELMER and the BIG BIRD by David McKEE
Copyright ⓒ 2008 by David McKEE
Japanese translation rights arranged with Andersen Press Ltd., London
through Tuttle-Mori Agency, Inc., Tokyo

ぞうのエルマー 16

# エルマーと
# おおきな とり

ぶんとえ デビッド・マッキー　やく きたむらさとし

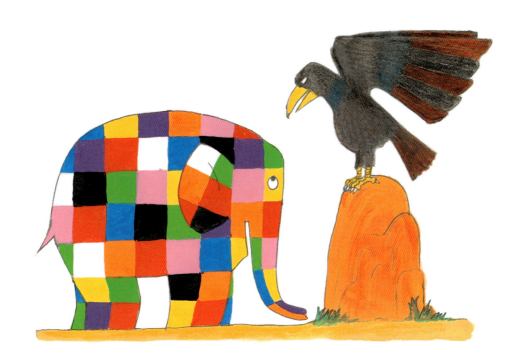

BL出版

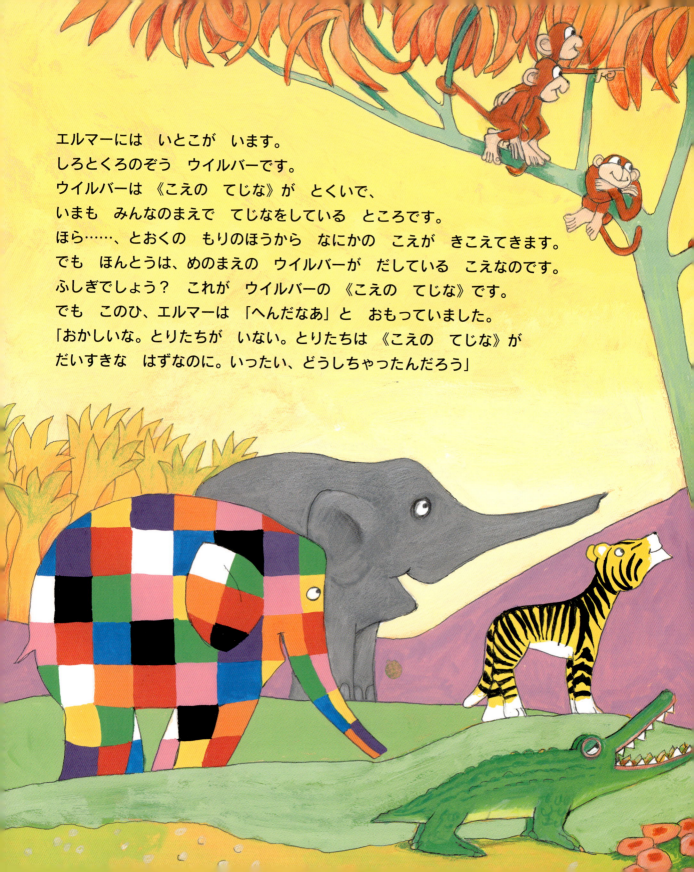

エルマーには いとこが います。
しろとくろのぞう ウイルバーです。
ウイルバーは 《こえの てじな》が とくいで、
いまも みんなのまえで てじなをしている ところです。
ほら……、とおくの もりのほうから なにかの こえが きこえてきます。
でも ほんとうは、めのまえの ウイルバーが だしている こえなのです。
ふしぎでしょう？ これが ウイルバーの 《こえの てじな》です。
でも このひ、エルマーは「へんだなあ」と おもっていました。
「おかしいな。とりたちが いない。とりたちは 《こえの てじな》が
だいすきな はずなのに。いったい、どうしちゃったんだろう」

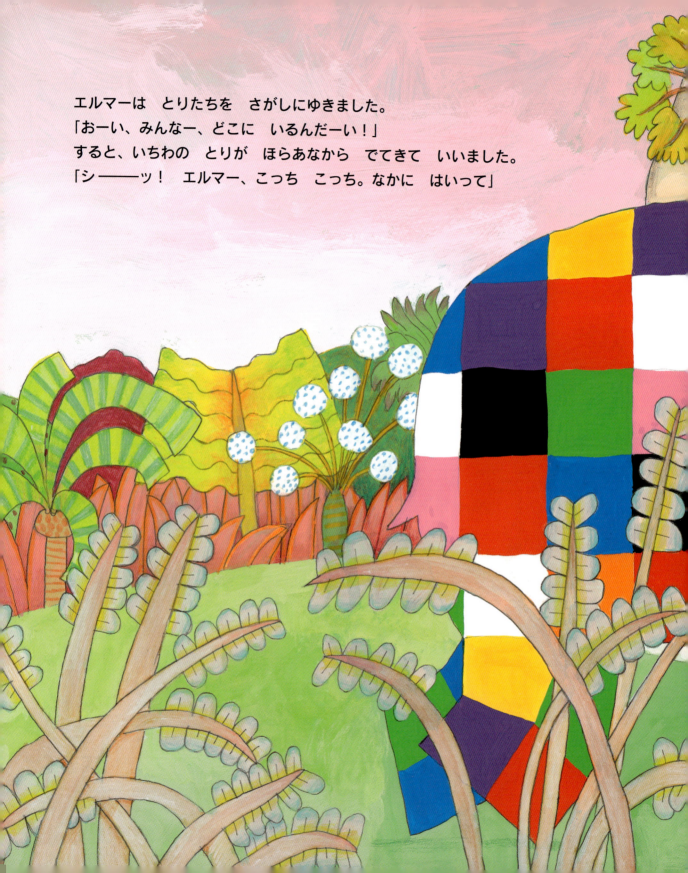

エルマーは　とりたちを　さがしにゆきました。
「おーい、みんなー、どこに　いるんだーい！」
すると、いちわの　とりが　ほらあなから　でてきて　いいました。
「シ────ッ！　エルマー、こっち　こっち。なかに　はいって」

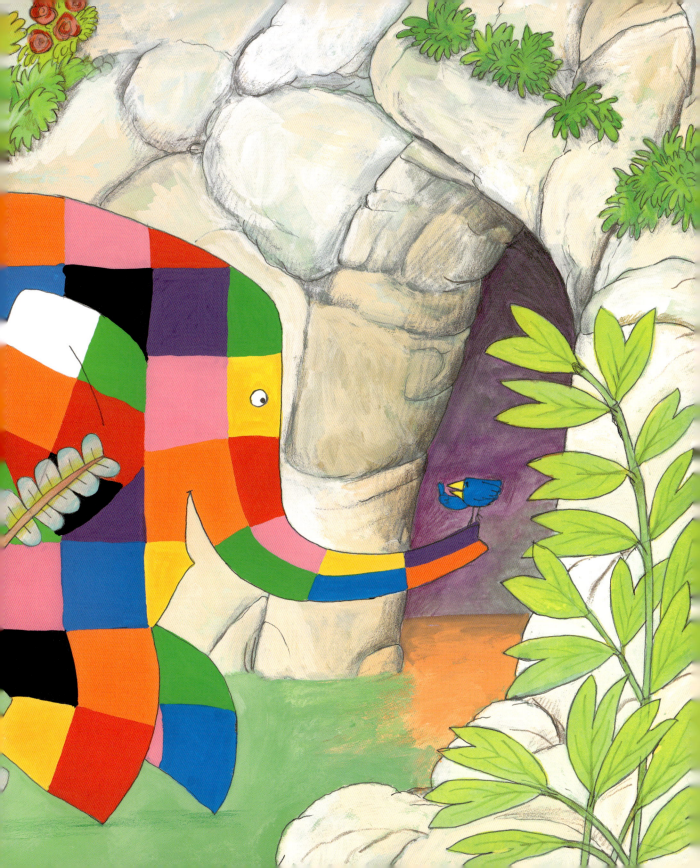

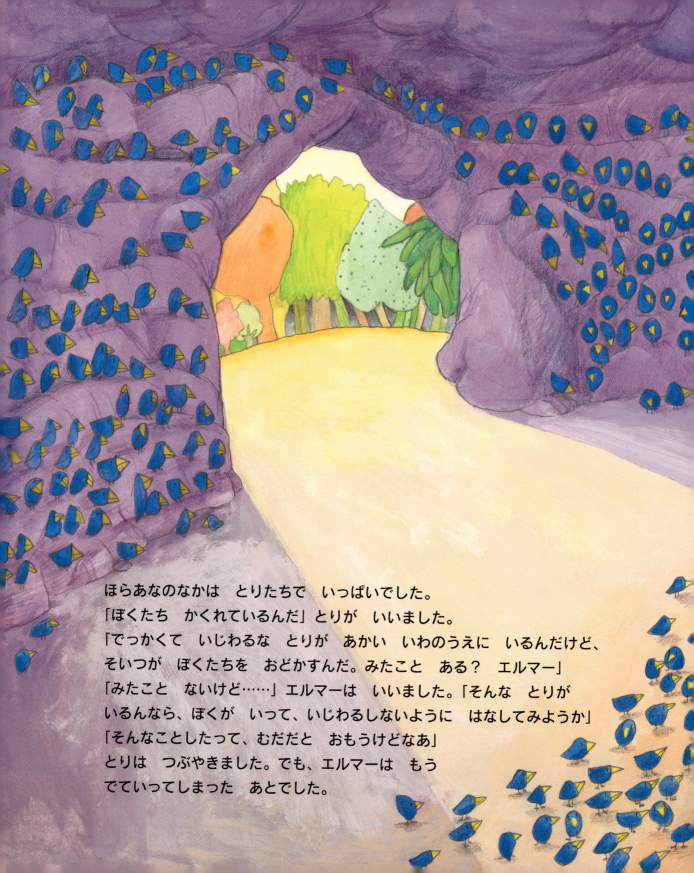

ほらあなのなかは とりたちで いっぱいでした。
「ぼくたち かくれているんだ」とりが いいました。
「でっかくて いじわるな とりが あかい いわのうえに いるんだけど、
そいつが ぼくたちを おどかすんだ。みたこと ある？ エルマー」
「みたこと ないけど……」エルマーは いいました。「そんな とりが
いるんなら、ぼくが いって、いじわるしないように はなしてみようか」
「そんなことしたって、むだだと おもうけどなあ」
とりは つぶやきました。でも、エルマーは もう
でていってしまった あとでした。

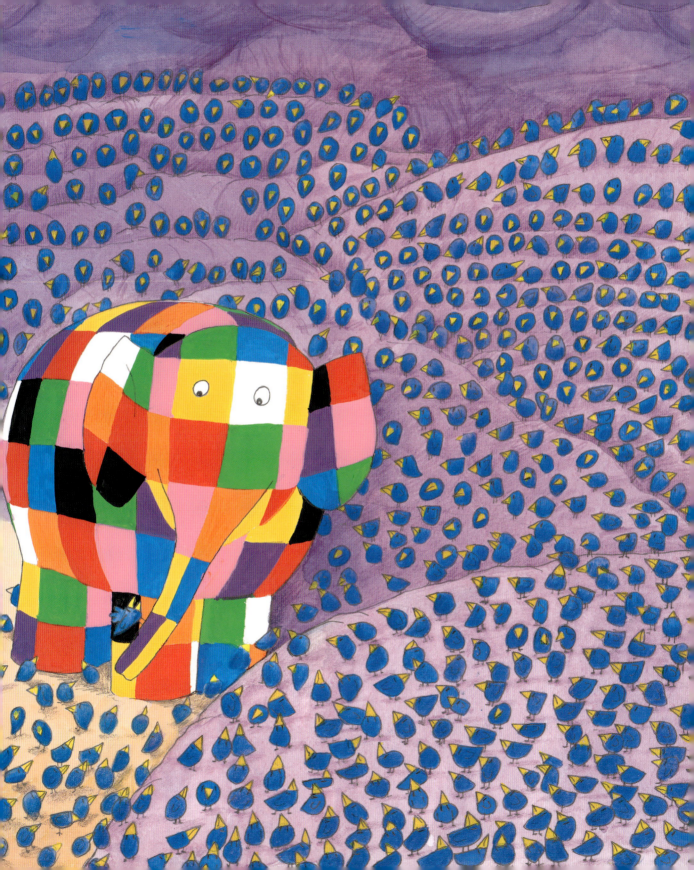

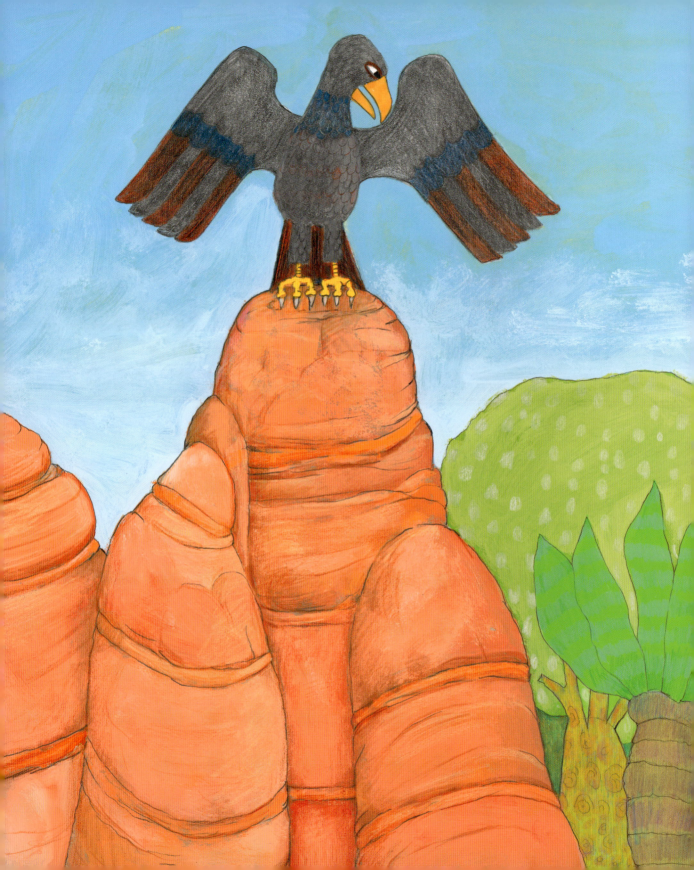

とりたちの　いうとおりでした。おおきなとりが　いわのうえに　いました。
「やあ」エルマーは　よびかけました。「ぼくらのジャングルに　ようこそ。
でも、ひとつ　おねがいが　あるんだ。ちいさなとりたちが
こわがるようなことは　しないで　くれるかい？」
「ふん。こわがらせて　なにが　わるい。おれさまの　いうことを　きかないやつは、
ただじゃ　おかないのさ」と　おおきなとりは　ガラガラごえで　いいました。
「どこで　なにを　しようと、おれさまの　かってだ」

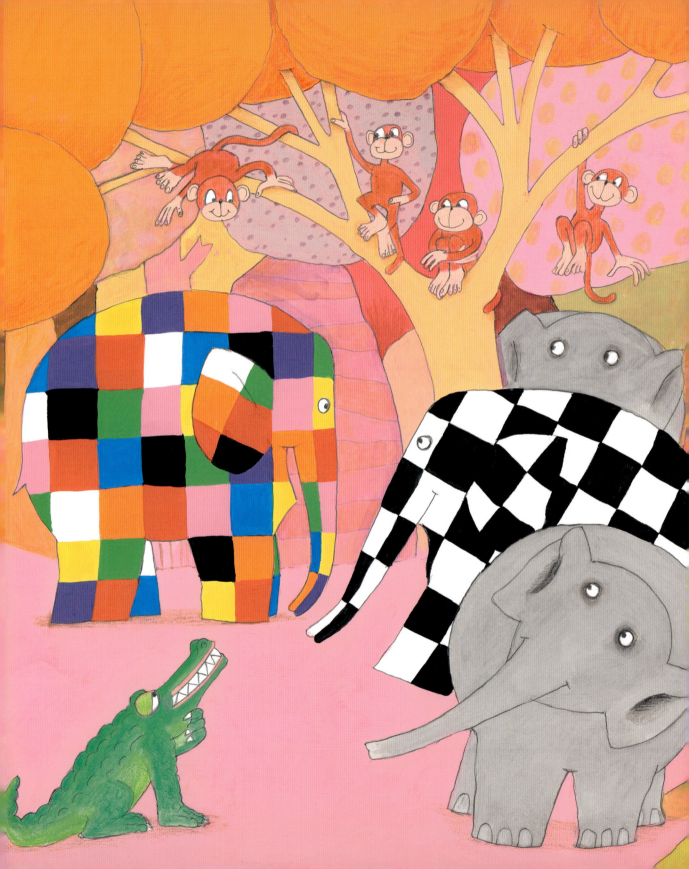

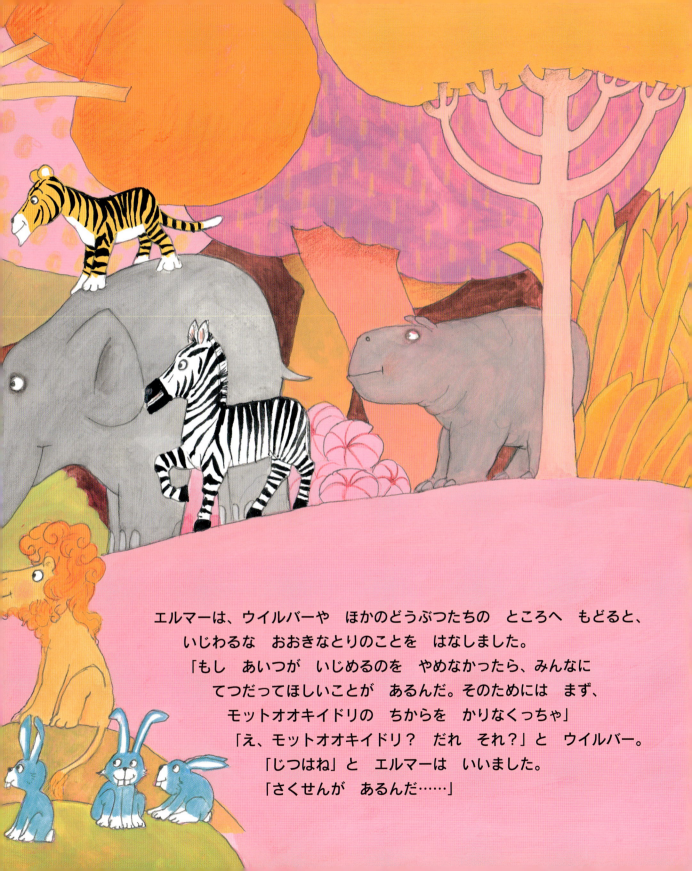

エルマーは、ウイルバーや　ほかのどうぶつたちの　ところへ　もどると、いじわるな　おおきなとりのことを　はなしました。
「もし　あいつが　いじめるのを　やめなかったら、みんなに
　　てつだってほしいことが　あるんだ。そのためには　まず、
　　モットオオキイドリの　ちからを　かりなくっちゃ」
「え、モットオオキイドリ？　だれ　それ？」と　ウイルバー。
「じつはね」と　エルマーは　いいました。
　　「さくせんが　あるんだ……」

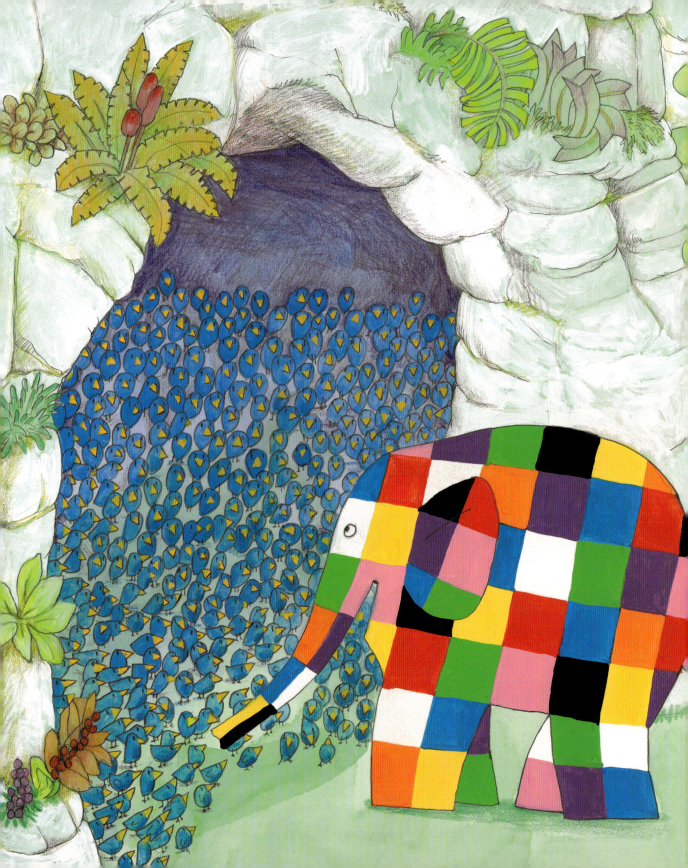

つぎに エルマーは とりたちの ところに いきました。
「みんなの いったとおりだ。おおきなとりは ほんとに いやな やつだね。
モットオオキイドリの たすけが ひつように なるかも」
「モットオオキイドリ？」とりたちは こえを そろえて いいました。
「だれ それ？」
エルマーは さくせんを はなしました。
「おおきなとりには もういちどだけ チャンスを あげよう。
それでも だめなら、モットオオキイドリを よびだすしかないね」

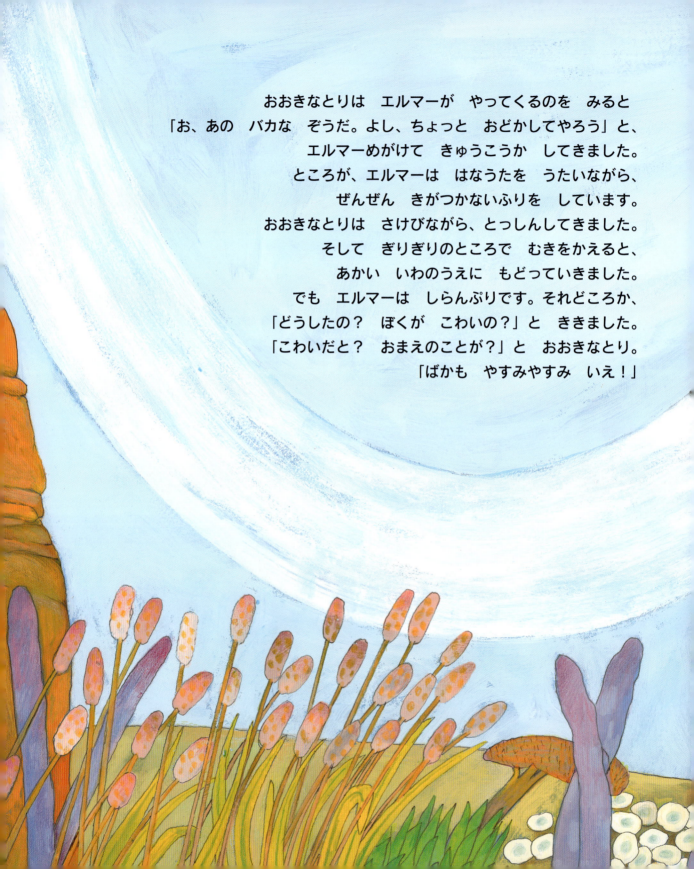

おおきなとりは　エルマーが　やってくるのを　みると
「お、あの　バカな　ぞうだ。よし、ちょっと　おどかしてやろう」と、
エルマーめがけて　きゅうこうか　してきました。
ところが、エルマーは　はなうたを　うたいながら、
ぜんぜん　きがつかないふりを　しています。
おおきなとりは　さけびながら、とっしんしてきました。
そして　ぎりぎりのところで　むきをかえると、
あかい　いわのうえに　もどっていきました。
でも　エルマーは　しらんぷりです。それどころか、
「どうしたの？　ぼくが　こわいの？」と　ききました。
「こわいだと？　おまえのことが？」と　おおきなとり。
「ばかも　やすみやすみ　いえ！」

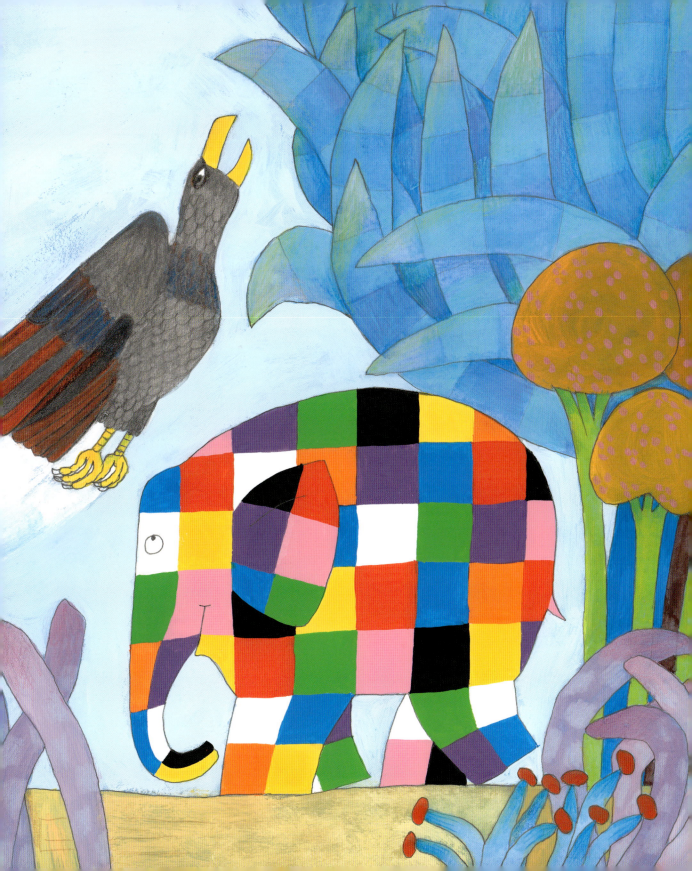

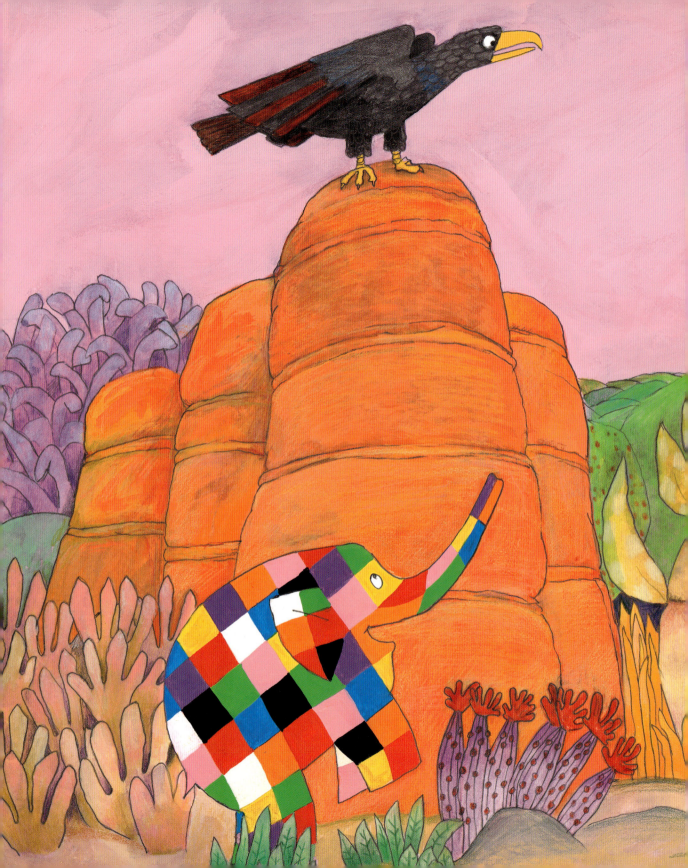

そこで エルマーは いいました。「ちいさなとりたちには きみよりも もっと おおきい とりの ともだちが いるんだ。きみが いじめを やめないのなら、その モットオオキイドリを よぶしかないって いってたよ」
「なに？ おれさまより おおきい とりだと？ そんなやつ いるわけないだろう」と おおきなとりは キーキーごえで いいました。
「よべるものなら よんでみろ。その でっかい やつを！」
それを きいた エルマーが、パオーッと おおきく さけびました。
すると、それを あいずに、ずっと むこうから、
ふかくて ひくい こえが ひびいてきたのです。
**「とりたちを いじめる わるいやつは どこだ───！」**
とおくから なにかが ムクムクと もりあがって ちかづいてきます。

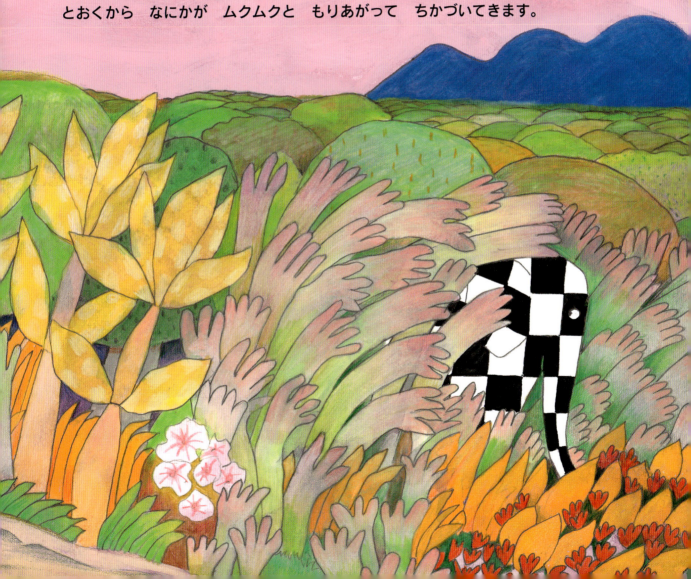

それと どうじに、どうぶつたちの あしおとが ちかづいてきました。
みんな あわてています。
「エルマー、にげろ！」だれもが そう さけびました。
「モットオオキイドリが やってきた！」
「な、な、な、なにーい？」おおきなとりは どもりました。
「モットオオキイったって、おれさまほどじゃあ……」

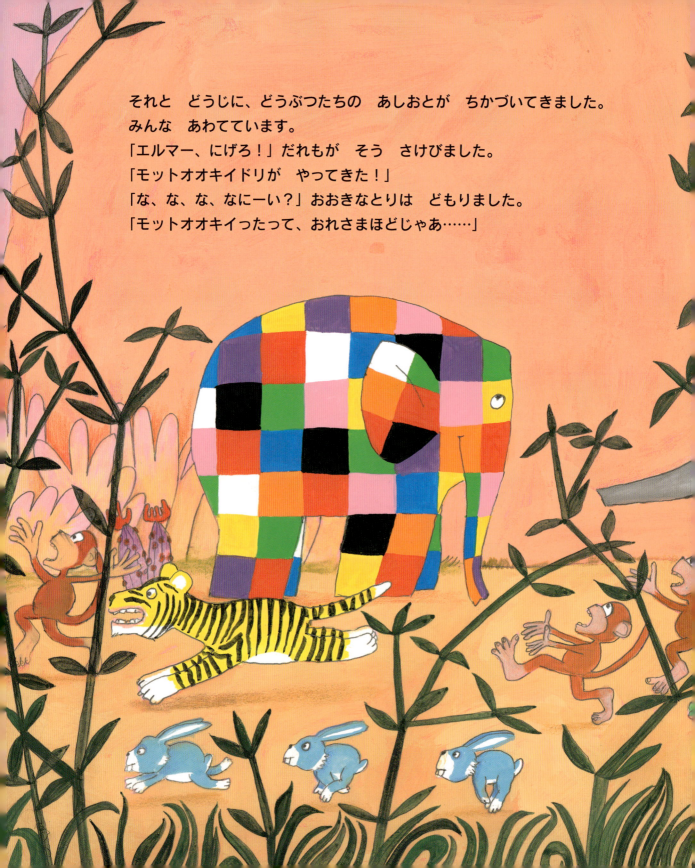

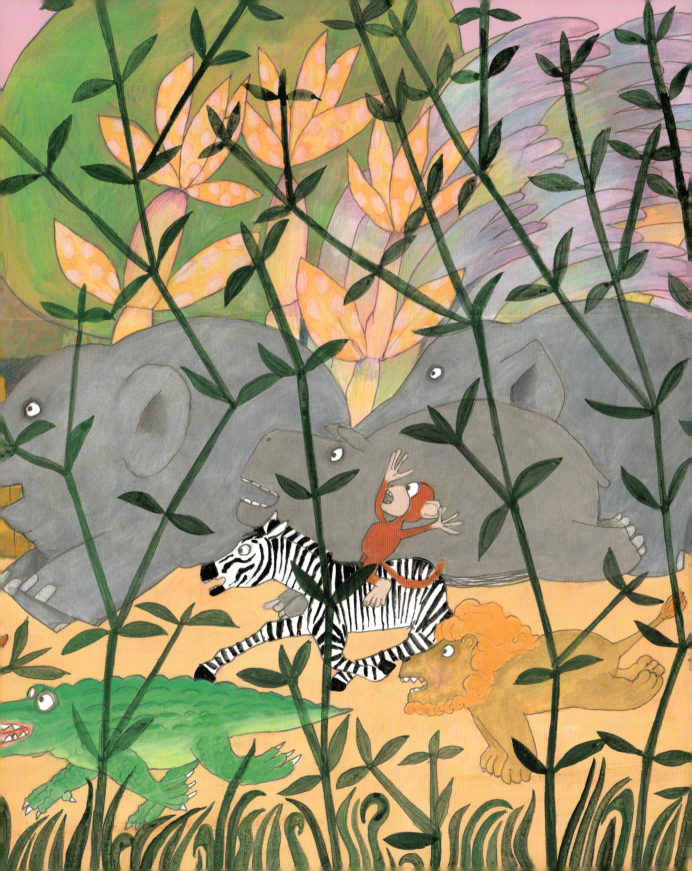

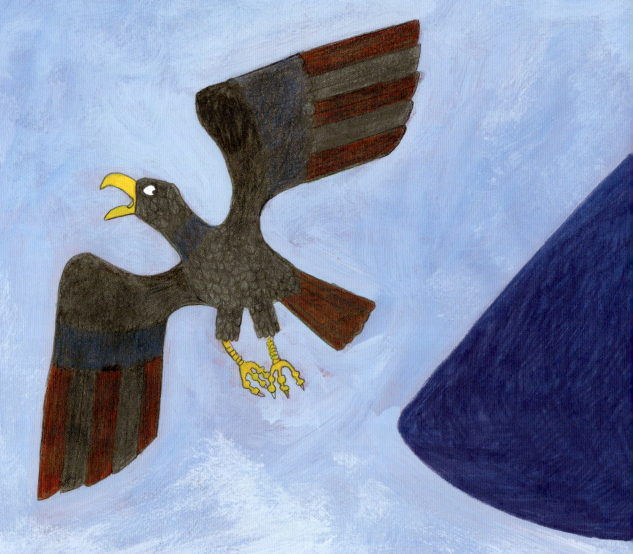

やってきたのは、ほんとに おおきな おおきな とりでした。
**「さーて、いじわるどりは どいつだ。——おまえか!」**
モットオオキイドリが いいました。
「うわっ! あ、そ、そうだ。わすれてた」おおきなとりは いいました。
「きょ、きょうは ぼくの おじさんの たんじょうびだった。いかなくちゃ」
そういうと おおあわてで にげてゆきました。
**「おい、こらー! もどってこーい!」** モットオオキイドリが さけびました。
でも、おおきなとりは けっして もどってきませんでした。

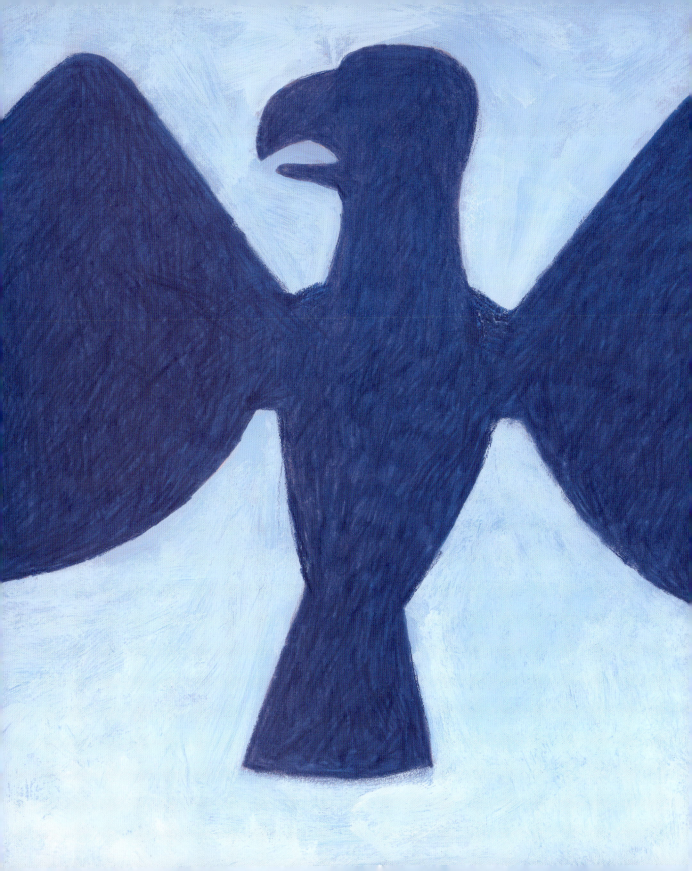

モットオオキイドリは　エルマーたちのほうへ　ちかづいてくると、
かたちをかえ、ばらばらに　なりました。
そう、モットオオキイドリは　いちわのとりでは　なく、
ちいさなとりたちが　あつまって　いっしょに　とんでいたのでした。
みんな、たのしそうに　わらいながら、おりてきます。
かくれていた　ウイルバーも　ほかのどうぶつたちも　もどってきました。
「みんな、ごくろうさま」エルマーは　いいました。
「ウイルバーの　《こえの　てじな》も、すごく　よかった」

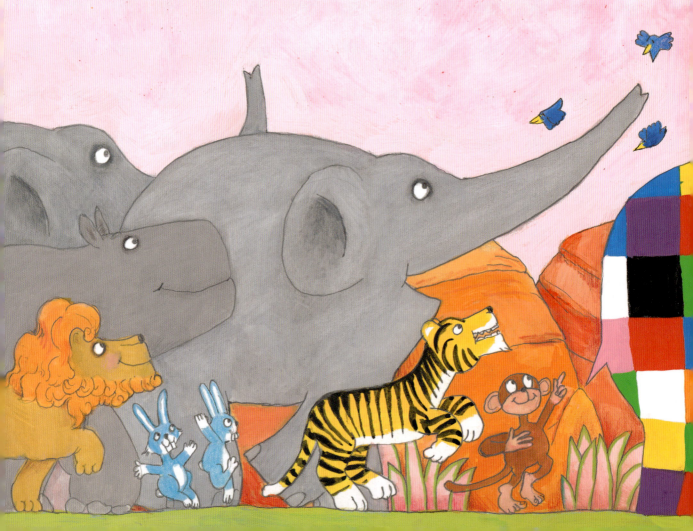

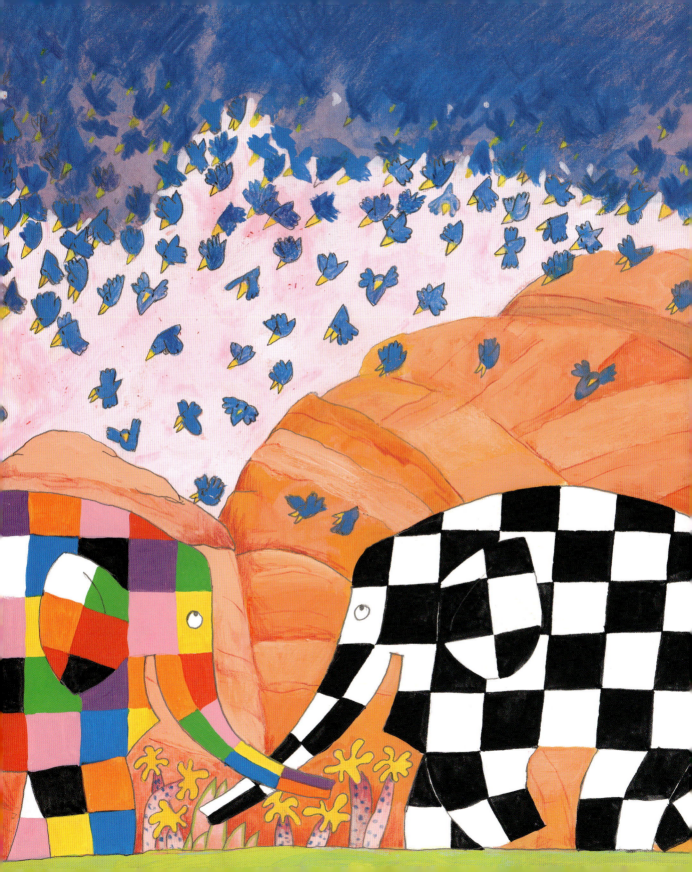

「みんな、ありがとう」とりたちは いいました。
「おかげで、また たのしく くらせるね」
すると、また どこか とおくから
モットオオキイドリの こえが ひびいてきました。
**「ちからを あわせりゃ、なんとかなるぞう！」**
「そう、ウイルバーの いうとーり！」と いって
エルマーも わらいました。

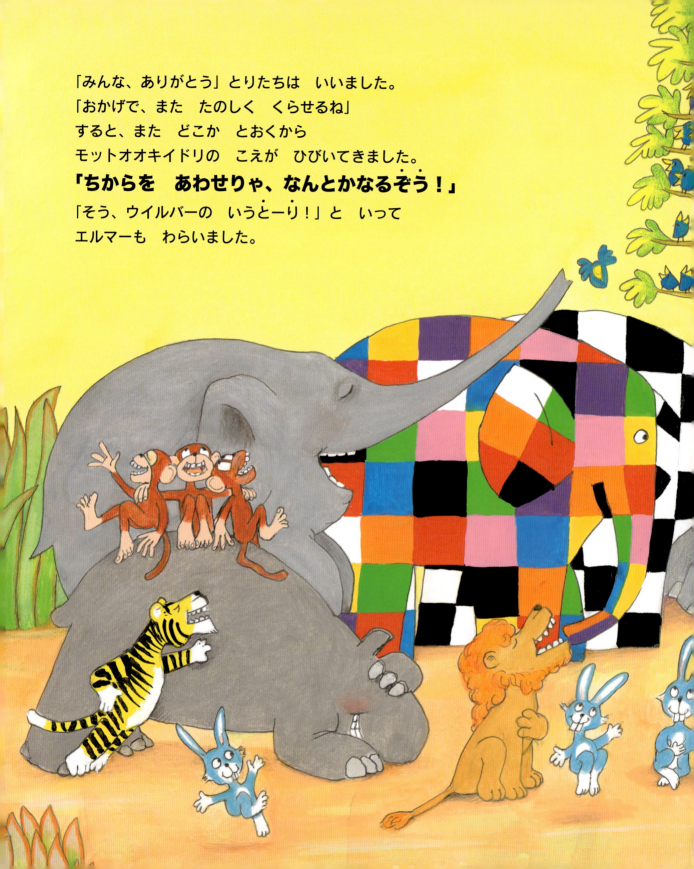

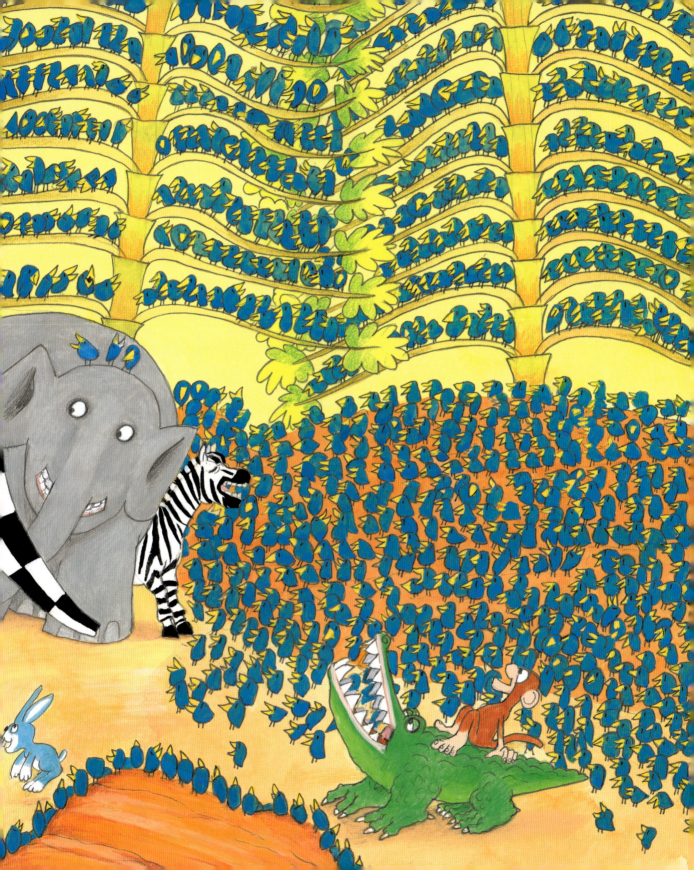

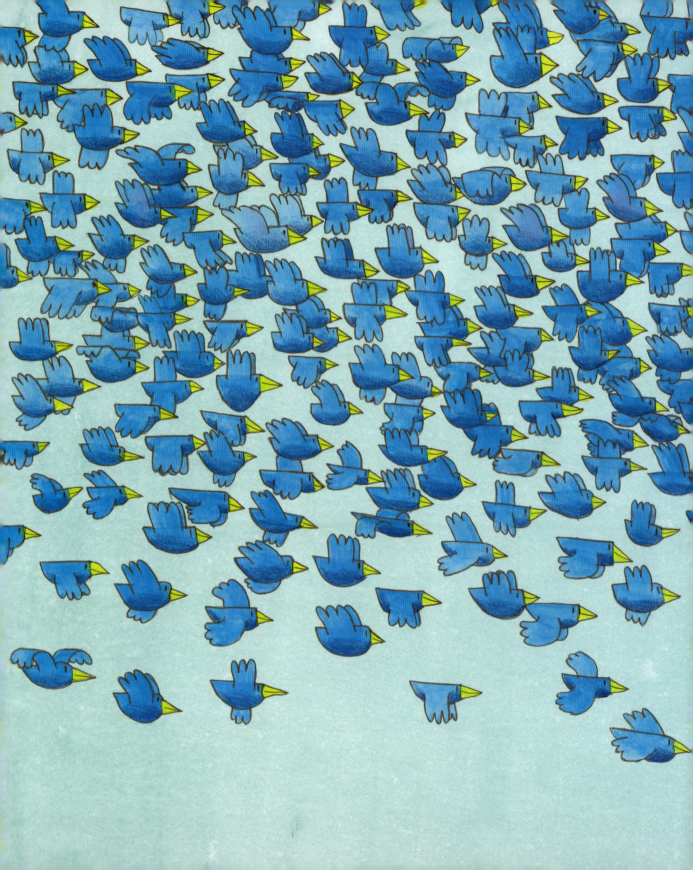